風中情話

陳正雄的抽象藝術 【增訂版】

風之寄 編著

代 序

二十世紀初，抽象藝術於西歐萌芽，從「康定斯基」（Wassily Kandinsky）的點、線、面開始，到「蒙得里安」（Piet Cornelies Mondrian）新造型主義的出現，抽象藝術的發展日臻成熟。而五〇年代在美國興起，以「波洛克」（Jackson Pollock）為代表的抽象表現主義熱潮，讓抽象藝術變得更加自由，更為多樣化。

嚴格說來，抽象藝術並不是一個畫派，它是一種觀念、一種思潮，是一場足以改變視覺經驗和藝術觀念的革命；與具象繪畫最大的不同，「抽象藝術」不在重現或記錄自然或現實世界的皮相外貌，它旨在傳達與探索作者內在經驗（如情感、心情、情緒等）的真相，並藉著美感形式與造型元素把不可見的「內在世界」化為可見的「視覺存在」，故抽象藝術賦予藝術欣賞更大的想像空間。

陳正雄早在一九五〇年代就開始展開對抽象藝術的嘗試與探討。除了撰寫大量的文章介紹西方美學理論之外，並從臺灣原住民藝術圖騰及唐朝狂草中吸取靈感，使其畫風融貫中西，獨樹一格。在他自由揮灑之下，畫面時而輕靈、時而隆重，因此有了「色彩魔術師」的封號。

陳正雄以完備的美學理論，結合傳統文化的意涵，進行全面性的力行實踐，終於讓他的抽象藝術，屢屢獲得大獎肯定，曾經兩度蟬聯「佛羅倫斯國際當代藝術雙年展」最高榮譽獎，為亞裔

第一人，並在一九七四年獲選為英國皇家藝術學會的終生院士，與趙無極、朱德群同為享譽國際的華人抽象藝術三傑；難怪陳正雄會被畫壇尊稱為：「臺灣抽象繪畫之父」。

初次見面時，深深為大師色彩繽紛的畫面所震撼，曾戲稱大師：「處於戀愛之中」。因此，當決定要編輯這本專輯時，毫不猶豫選擇以情詩的文字內容來襯飾畫作。

這本《風中情話》詩畫集，結合風之寄的詩，與陳正雄大師的畫，期盼與您一起沉醉在「詩情畫意」的活力抽象* 之中。

風之寄

*
陳正雄抽象繪畫的原創性，特別是二十世紀七〇年代開始的活力抽象，有別於康定斯基的「抒情抽象」和蒙德里安的「幾何抽象」。
（參考自：祖慰，《畫布上的歡樂頌》，頁一四二）

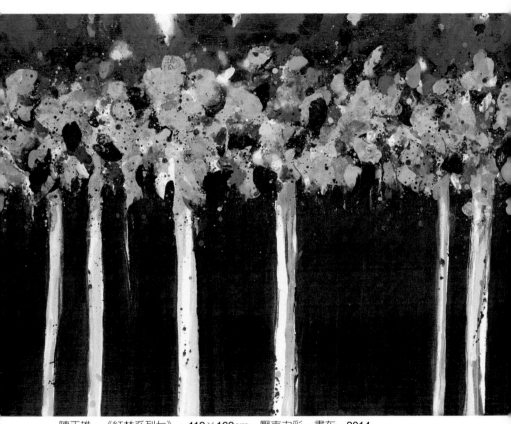

陳正雄，《紅林系列七》，112×162cm，壓克力彩，畫布，2014

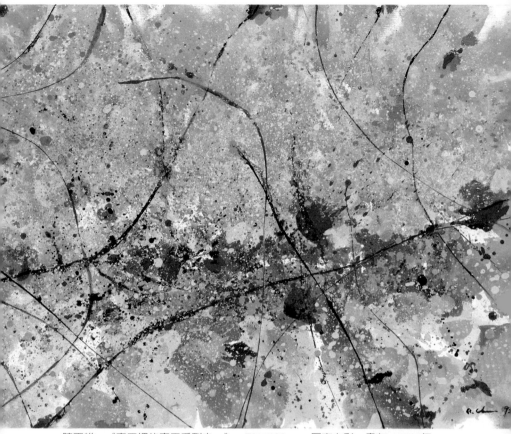

陳正雄，《春天裡的春天系列之一》，72×100cm，壓克力彩‧畫布，1993年

陳正雄是個繪畫的詩人。

他畫中有詩、詩中有畫。

每一幅畫都是一首詩歌，

更往往是情詩

——他將藝術家天生的浪漫與縷縷柔情完全寄語於畫布上。

語：龍柏（Jean-Clarence Lambert）——法國名詩人、藝術評論家

寫在《風中情話》之前

喜歡在風中說話
特別在獨處的夜裡

最近　很想做些改變
因為　改變不了環境
只能試圖　改變自己的心境

人生
從單純的童真
到成人的世故
錯綜複雜、縱橫交錯
如同一幅色彩斑爛的抽象畫
這是你的一生
也是我的一生

白雲蒼狗　歲月悠悠

起風了
滿懷情話
留待　夢裡說

語：：風之寄

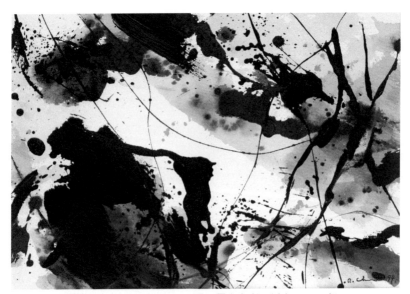

陳正雄，《朦朧的河》，36×53cm，墨・壓克力彩・紙本，1994年

CONTENTS

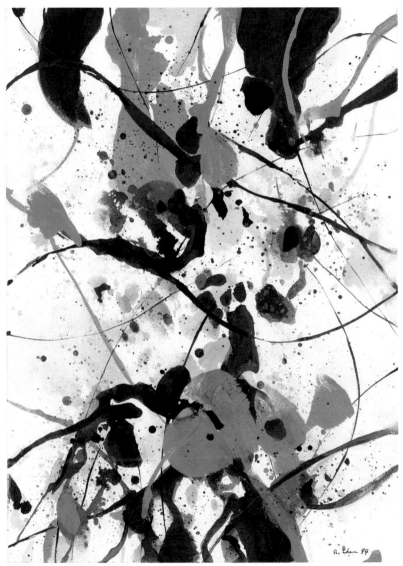

陳正雄，《跳躍的春天系列二》，91×65cm，壓克力彩，畫布，1994（1）

序曲：自我 EGO

我的藝術是屬於「召喚的」，而非「敘述的」。
是情緒、心境或情感的一種強烈的表徵。是「視覺的隱
喻」，而非「視覺的敘述」。

語：陳正雄*

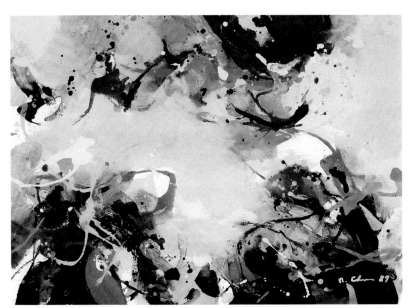

陳正雄，《四季系列之三》，61×81.5cm，壓克力彩・紙本，1987年

* 　參考自：蕭瓊瑞，〈文化基因重組：陳正雄的藝術成就〉

1 彩繪人生

一直被視為「瘋狂的人」，[1]
也不斷試著「改變自己」。[2]

但是　我
不祈求改變世界，
只想安分的做人，
盡興地
彩繪自己的人生。[3]

[1] 陳正雄曾說：「藝術家不只是一種生命的冒險，更是一場生命的豪賭。以三十年、五十年的時間，進行一場幾乎不可預測輸贏的豪賭，輸了，什麼也沒有了。」（參考自：蕭瓊瑞，〈文化基因重組：陳正雄的藝術成就〉）

[2] 「對我而言，每次的突破與顛覆意味著更多、更大的挑戰與冒險。而不突破、不顛覆，卻是更大的不安與痛苦。」（參考自：《陳正雄語錄》）

[3] 「我要畫出人生的愉快、喜悅、熱情、光明的一面。並讓人們的視覺重獲舒暢與自由，就像貝多芬的『歡樂頌』，我要在畫布上畫出我的『歡樂頌』。」（參考自：深圳特區報，〈抽象大師陳正雄：沒有創意，作品未生即死〉）

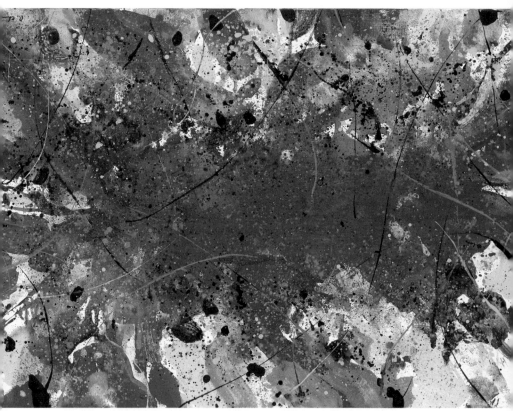

陳正雄，《海舞系列之三》，89×130cm，壓克力彩‧畫布，1993年

我是基於對大自然深切的體驗和冥想來創作的。
　　　　　　　　　　　　　　　──陳正雄

2 夢想天空

喜歡　天這般蔚藍，

喜歡　像一塊枯木靜靜地躺在沙灘上，

喜歡　遠離所有的人群塵喧，

然後　靜靜地

做自己的青春白日夢。 *

* 它（抽象藝術），是人類追求自由、真實、純粹與精神的視覺表徵。（節錄自：陳正雄，《抽象藝術論》前言）

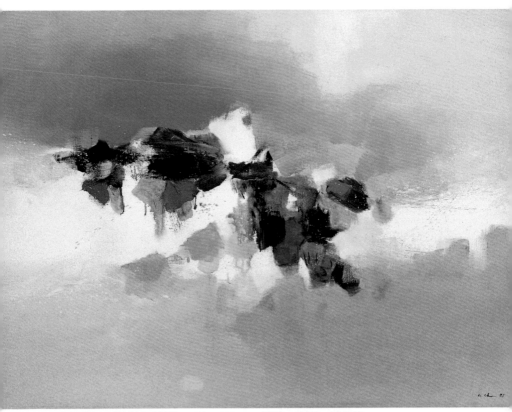

陳正雄，《花開的天空》，89×130cm，油彩·畫布，1976年

陳正雄根據他的「活力是宇宙乃至生命的最本題的非形象屬性」的審美假設，開創了他的「活力抽象」。
——祖慰，節錄自《畫布上的歡樂頌》，頁一三七

3 海舞

放眼這片藍天

連接著 心中的海洋

海天一色 振翅翱翔

那是屬於 我的藍天

我的海洋

浩瀚無邊 容我獨享*

「『風格』是表現畫家個人特性和思想的一種方式，是畫家的標誌，它能使作品帶有明顯的個人色彩。」（語：陳正雄）

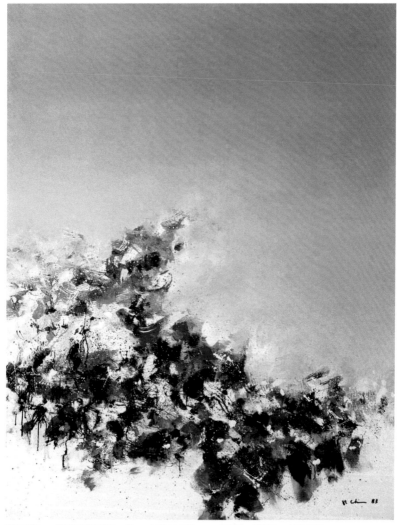

陳正雄，《海舞系列之一》，145×112cm，油彩‧畫布，1983年

陳正雄的作品在一種恢宏的氣勢中，特具臺灣海洋與叢
林的意味。
　　──蕭瓊瑞，節錄自《自在與飛揚：藝術中的人與物》

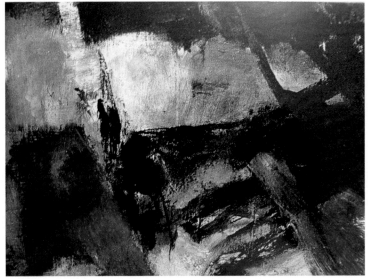

陳正雄，《深處》，31×41cm，油彩‧畫布，1960-62年

第一幕：來自幽暗心湖的波動 POUNDING

抽象繪畫旨在喚醒埋藏在生命最深邃
處的美或情感。
　　　　　　　——陳正雄

1 愛的回憶

夜裡一首　老情歌

聲聲撼動　心荷

熟悉的　旋律

喚醒塵封的　記憶

浮現出清晰的　你

遺忘了　什麼

還記得　什麼

往事　波濤洶湧

翻滾　在心底

過去的點點滴滴

我

始終　沒有忘記

只是

年華　逐漸老去

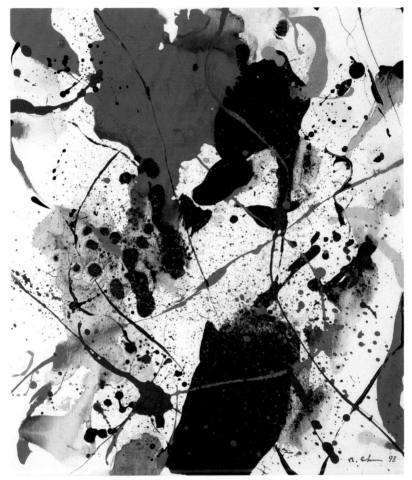

陳正雄，《愛的回流》，53×45.5cm，壓克力彩・畫布，1993年

主宰作品的好壞，不在「漂亮」，
而是「創意」和「內涵」。
——陳正雄

2 窗裡消失的戀歌

老歌　輕輕唱

心弦　慢慢彈

歌詞

記錄著過往

曲調

訴說著悲傷

時間　回到那一年

妳唱著　海誓山盟

我和著　地老天荒

初戀　的情歌

最後　曲終人散

來不及　道聲　珍重再見

只留下　回眸　美麗瞬間

就這樣子

妳消失了　永遠

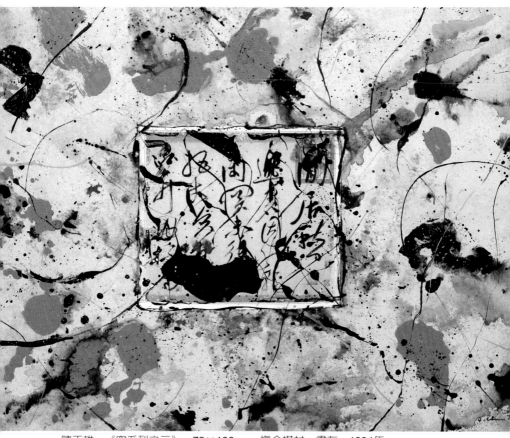

陳正雄，《窗系列之三》，72×100cm，複合媒材‧畫布，1994年

二十一世紀是東西方藝術文化融合的
大時代。
　　　　　　　　　　　　──陳正雄

3 窗外的街頭

陌生的街頭
一首老情歌　播放著
我在擁擠的人群中　穿梭

悲傷的曲調
跨越時空帶領我
在久遠的記憶裡　與你相逢

那是屬於愛的旋律
彷彿聞到妳的氣息
忍不住　放聲高歌
想像有妳　陪伴著

恍惚間
熟悉的身影　擦肩而過
我慌張地　回頭
妳卻直直地　前走

相信是　妳
情願是　妳
知道是　妳
已經可以自在的　獨立生活

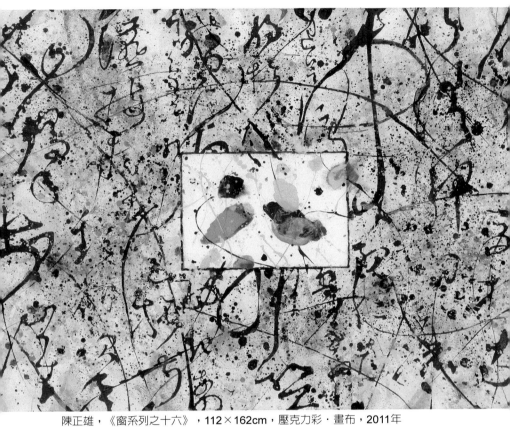

陳正雄，《窗系列之十六》，112×162cm，壓克力彩・畫布，2011年

我從臺灣原住民藝術中萃取了兩種「基因」：
強烈的色彩和鮮活的生命力。
——陳正雄

4 窗裡偷偷地想念

如果
時光能倒流
請你
回到我身邊
如果
你過得幸福
那麼
捎去風的祝福
如果
注定要分離
此刻
允許我
偷偷地想念你

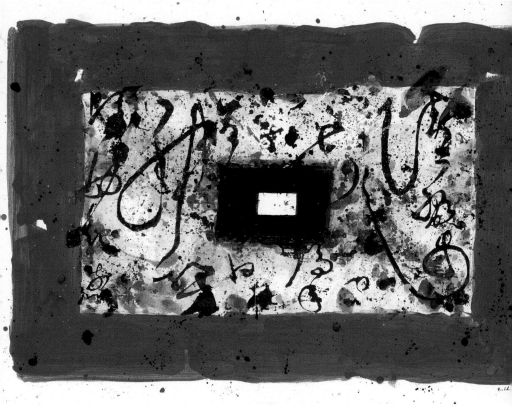

陳正雄，《窗系列之十三》，112×162cm，複合媒材‧畫布，2009年

從唐朝的狂草裡，萃取豐富的圖像
及其音樂性。

——陳正雄

5 窗裡的迷惑

怎樣的相逢　才叫機緣
怎樣的相思　才可永遠
怎樣的相知　才把心連
怎樣的相愛　才能不變

怎樣的給予　才不算恩惠
怎樣的接受　才覺得無愧
怎樣的歡聚　才夠得上珍貴
怎樣的離去　才不增添悲傷

月兒圓了　可以彌補它的殘缺
夕陽落了　大地不會就此沉睡
雁子去了　明年依舊還會飛回
唯獨心愛的人走了　何時再來相會

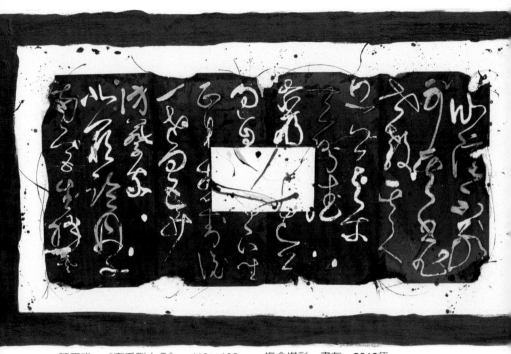

陳正雄，《窗系列十八》，112×192cm，複合媒彩‧畫布，2012年

喜愛藝術創作，可能會經濟拮据潦倒
落魄，要有心理準備才好。
——陳正雄

6 窗裡的嘆息

是否　依然記得我

是否　已經把我忘了

那段為愛癡狂的歲月裡

曾經把日子搞得哭笑不得

是否　依然記得我

是否　已經把我忘了

曾經愛情的音符　從未休止過

如今　相隔兩地　默默無話說

妳一定　不再記得我

你一定　把我忘了

否則　我的回憶

不會摻入嘆息這麼多

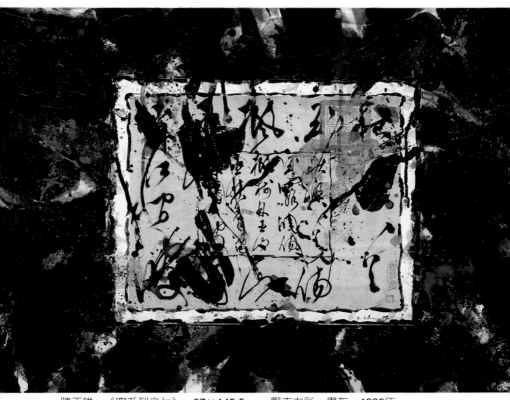

陳正雄，《窗系列之七》，97×145.5cm，壓克力彩·畫布，1998年

不走別人走過的路或跟著前人的腳步走，
不唱與別人一樣的調。
　　　　　　　　　　　　——陳正雄

7 窗邊的留白

是否應該離開
還是繼續等待
雲淡風輕的日子
渴望有片寧靜的心海
此刻
用心去傾聽
來自性靈的聲音
告知應該遠行
暫別了
我的愛
留下
一段空白
這個春天
我將不在

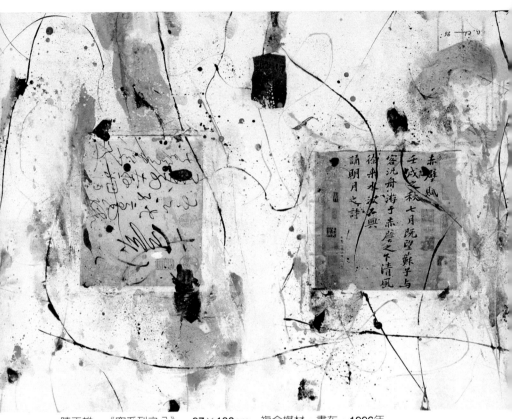

陳正雄，《窗系列之八》，97×130cm，複合媒材‧畫布，1996年

> 東方人要成為國際藝術家，應該把東方人
> 傳統的美以及文化中對美的意識完全表現
> 出來，才能找到真正的自我。
> ——陳正雄

8 窗邊的遠眺

每次看到有人　朝遠處眺看，
總忍不住跟著　駐足張望，
想多看一眼，
想多分攤一份想念。

遠處的風景，
有變幻莫測的雲朵，
有光怪陸離的霞光，
有瞬間刮起的風，
伊在風中　若隱若現。

喜歡有人　眺望，
隨之　引領期盼；
虛無縹緲的人影無數，
最愛　非你莫屬。

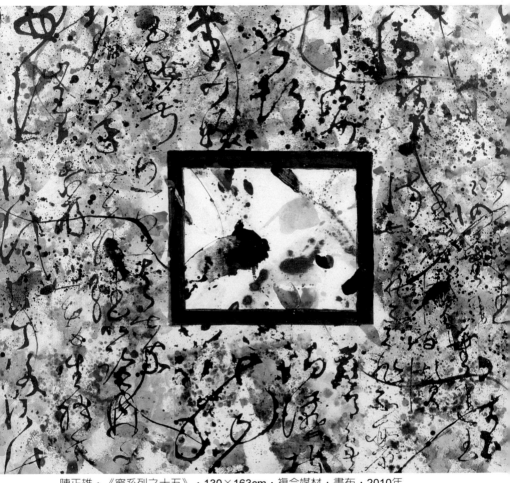

陳正雄，《窗系列之十五》，130×163cm，複合媒材‧畫布，2010年

突破過去傳統的思考、技巧和訴求，才有可
能在創作上有所進展。

——陳正雄

9 窗裡的陰天

中午，

陽光提前打烊，接下來是陰天。

打開音響，讓音樂輕柔的播放。

好熟悉的旋律，是首多年前經常撥放的曲目，

時間突然快速倒轉，拉回從前。

學堂、畫展、咖啡館，

還有一張張日漸模糊的臉。

誰？

是誰？

這是誰？

又共同經歷了什麼事？

努力去回想，

記憶承載著過往的青春，

隨著樂聲悠揚，

有低迴、有高亢，

這是屬於我的生命樂章。

此刻

終於清晰地看到自己，

還有你。

突然音樂戛然而止，

我　回到了現實。

擱下那段意猶未盡的記憶，

收拾一抹殘餘的微笑，

繼續面對眼下的陰天。

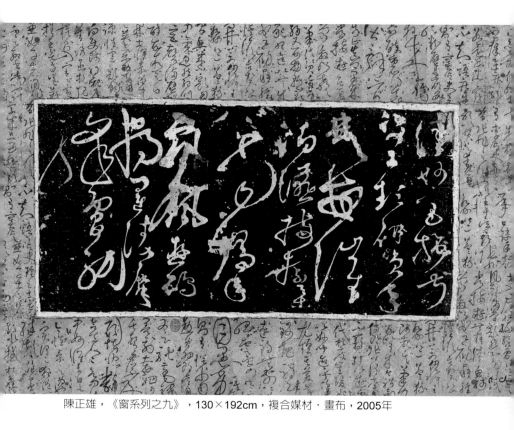

陳正雄，《窗系列之九》，130×192cm，複合媒材‧畫布，2005年

藝術家對傳統不只是要接受，還要能提升。
對傳統了解得越深厚，提升就越容易。
　　　　　　　　　　　　──陳正雄

10 窗裡的光

總會有

光

雖然微弱

短暫

但我確信

那是　光

眼前一閃

心頭一亮

慶幸自己

總能在晦暗的時刻

見到　光

日子
需要有光
一點點的光亮
讓心湖起波瀾
讓腦海掀巨浪
然後
告訴自己
明天還可以不一樣
總能在黑夜裡　看見光
於是有了　希望

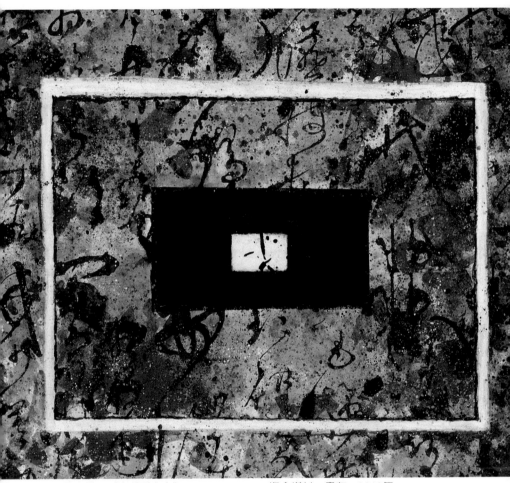

陳正雄，《窗系列之十》，130×163cm，複合媒材‧畫布，2010年

把東正教聖像畫中的「窗」和數位世界的「窗」融
化為一體。——陳正雄

（節錄自：祖慰，《畫布上的歡樂頌》，頁三一）

11 窗外的星星

我問星星
快樂有多遠

星星
一閃一閃眨眼睛
頑皮對我訴說著

快樂
就像天上星
時而遙遠
時而親近
似乎舉目可得
忽然隱沒不見

每當憂傷的時刻

我經常仰望繁星

企圖　尋找最亮的那顆

期盼　獲得最大的快樂

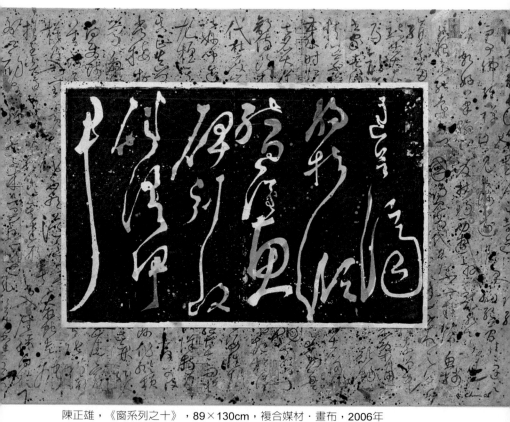

陳正雄，《窗系列之十》，89×130cm，複合媒材‧畫布，2006年

畫之三不主義：一、不仿古人；二、不仿
今人；三、不仿自己。
　　　　　　　　　　　　──陳正雄

雨天，
聽聞　花開的聲音。

詩意的心情，
瀰漫著花香，

雨中的花影，
鮮紅點綴著新綠。

為雨的記憶，
增添幾分美麗。

我
在雨中想你，
聆聽著花語。

*

* 「詩是無形的抽象畫，而抽象畫是無聲的詩、空間的詩。」（語：陳正雄）

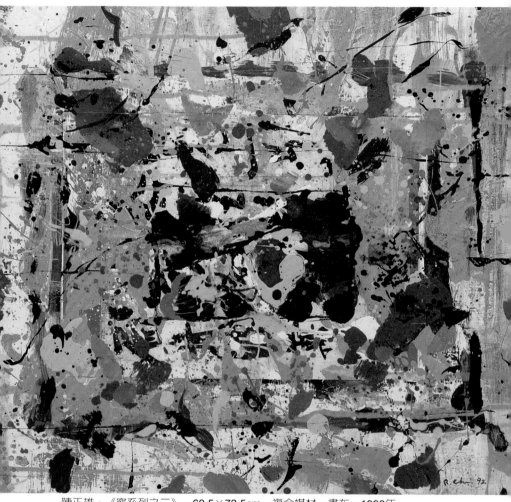

陳正雄，《窗系列之二》，60.5×72.5cm，複合媒材·畫布，1992年

建立自己的風格難，突破或顛覆已建立的
風格更難。

──陳正雄

第二幕：你從虛無縹緲間走來 COME TO ME

陳正雄，《數位空間系列之一》*（雙聯畫），130×192cm，複合媒材·畫布，1999年

嘗試透過這幅畫作，彰顯今日量子空間與數位空間「並存」的時代，並突顯出這個信息時代虛實相生相倚的獨特性。
　　　　　　　　　　　　　　　　　──陳正雄

* 二〇〇一年佛羅倫斯國際當代藝術雙年展最高榮譽「終生成就獎」及「羅廉佐國際藝術獎章」作品。

1 在時空中尋覓

當我第一次睜開雙眼
便等候你的出現
為了你的到來
一直保留這塊無痕的心田

曾經在每一頁書簡
寫滿給妳的詩篇
悄悄地託付予風
傳送到妳的耳邊

我想
妳會是在水之湄　在山之巔
或者
只存在於夢幻裡　不屬於人世間

固執的　我

卻要

把地球繞一回　將世界全走遍

只為了

尋求妳這張熟悉的臉

當我再一次　閉上雙眼

告訴自己　妳即將出現

當我又一次　睜開雙眼

我亦堅信　妳終必會出現

陳正雄，《數位空間系列之二》（雙聯畫），130×162cm，複合媒材‧畫布，2000年

人們通過網際網路來到一個訊息浩瀚的無垠空間，我強烈地想要以繪畫來表現這個觸摸不到、這個神奇的空間。

──陳正雄

2 天空之愛

突然地
你從部落格到來，
胡亂地
往我的網誌裡踩。

留下隻字片語　惹人疑猜，
真實的你　究竟何在？

對著　你的頭像發呆，
猜想　是否我的最愛？
為何彼此心意如此相通，
一起在記憶的長河搖擺。

你說，
為愛
已把淚水流乾，
我無語，
寫下詩句　當成告白。

記不得
多少晨昏　心靈的交流。

相信
這虛擬的天空，
有愛。

陳正雄，《數位空間系列之三》（三聯畫），130×192cm，複合媒材・畫布，
2002年

藝術家最艱難的工作在於如何不斷地超越
自己，尋求突破、顛覆，並不斷地以新面
貌展現自己的藝術內涵。

　　　　　　　　　　　　　　——陳正雄

3 春天來了

我想
我戀愛了，
因為
笑意不自主　躍上臉龐。

我想
我戀愛了，
因為
日子不再　寂寞難耐。

我想
我戀愛了，
因為
對未來　充滿期待。

我想

我戀愛了，

我真的　是這麼想。

陳正雄，《春天裡的春天系列之三》，150×230cm，壓克力彩‧畫布，1998年

我把推展抽象藝術當成一種美的信仰的傳播。
　　　　──陳正雄

4 投向春天

當星月再度交輝
投向你那灘陰暗的湖水
我將駕起一葉蘆葦
與你於波心相會

踩著花影伴卿歸
我會拎著一壺老酒
伴著你成人間唯一的美
當花映斜陽成對

我將歸來
我將歸來
只要相思道上的花影仍在
我將歸來

我將歸來
用我的柔情　滿你的心懷

陳正雄，《春天裡的春天系列之二》，89×130cm，壓克力彩‧畫布，1993年

陳正雄的作畫是理性與感性相互扶持下，逐漸發展出來
的。他先冥想出意境，由此意境構想出造型與色彩，然後
再把這種心象投射在畫布上；之後就自由動論技法的連鎖
反應來作畫，到最後沒有辦法再畫下去而擱筆投降時，一
幅畫於焉完成。
——王秀雄，節錄自《永恆的顛覆與重建——評釋抽象大
師陳正雄五十年創作歷程》

5 在春天跳舞

邀你跳支舞，
在微風的午後。

換上美麗衣衫，
哼著輕快節拍，
開懷地舞動起來。

別介意舞藝不佳，
別在乎舞步零亂，
要的是這片好心情，
圖的是彼此能盡興，
高舉雙手、盡情搖擺。

與你在春天翩翩起舞，
感受從來沒有的幸福。

陳正雄，《春天裡的春天系列七》，112×192cm，壓克力彩‧畫布，2014年

我覺得世上沒有比畫畫更有趣的事。
——陳正雄

6 青春之火

清晨醒來

夢未走遠

陶醉在波光的豔影裡

留戀

纏綿悱惻的溫存

捕捉

你的唇

你殘留的體溫

今早的陽光很刺人

照得我不得不睜眼

一聲
早安
親愛的

對著
即將逝去的夢境
輕輕呼喚說

陳正雄，《青春之火系列之二》，65×91cm，壓克力彩‧畫布，2012年

抽象畫是二十世紀最具傳承性和最廣為流傳的藝術風格，
所以許多人逕將現代藝術和抽象藝術畫上等號。
　　　　　　　　　　　　　　──陳正雄

7 幸福紅樹林

幸福嗎？

我問。

有時幸福。

你答。

準備這麼過一輩子嗎？

我再問。

你沉默不答。

怎麼過一個恆常的幸福人生？

我問自己，

也想問你。

陳正雄，《紅林系列之六》，150×230cm，壓克力彩・畫布，2011年

在抽象繪畫盛行的二十世紀後半葉，以抽象抒情而聞名世界藝
壇的是三位華人出身的藝術家，趙無極、朱德群與陳正雄。
　　　　　　──蕭瓊瑞，節錄自《自在與飛揚：藝術中的人與物》

8 紅林裡的悄悄話

很想對你說說話。

說說那年的夏天，
說說那場午後的約會，
說說那段無悔的愛情，
還有美麗的你。

近來好嗎？
也想道聲問候。

這麼多日子過去了，
牽掛依然、
懷念依舊。

對你的這些話，
只想悄悄地說，
對夏日的第一陣微風輕輕說。

陳正雄，《紅林系列之五》，65×91cm，壓克力彩・畫布，1988年

抒情抽象的藝術風格，對擁有東方文化色彩的藝術家而
言，似乎更具得心應手、水到渠成的表現優勢，趙、
朱、陳三人的作品與成就，應是此一事實的有力明證。
——蕭瓊瑞，節錄自《自在與飛揚：藝術中的人與物》

9 咖啡心情

晨間來杯咖啡，
閱讀自己的心情。

咖啡的滋味，
苦澀中 夾帶著甘醇，
透露 悲歡交集的人生。

和煦的晨光，
照得人 懶洋洋。
許是愛情的精靈，
被迷失在夢裡。

眼前是丁字路口，
一邊

通向　希望，

另一邊

選擇　遺忘。

陳正雄，《咖啡之夜》，80×100cm，複合媒材·畫布，1990年

趙、朱、陳三人，在戰後抽象藝術的風潮中，不約而同
地以一種傾向東方抒情的抽象風格，受到西方畫壇的高
度肯定。
──蕭瓊瑞，節錄自《自在與飛揚：藝術中的人與物》

10 屋頂上的圓舞曲

迷濛的晨景

有份詩意的心情

一個人爬上屋頂

尋找彼此的約定

繾綣的心思

伴隨繚繞的薄霧

往事如煙

迷失在從前

風起雲湧

晨霧瞬間不見蹤影

我
把愁緒留給夢境
起身
追風去

陳正雄，《橘色的圓舞曲系列之二》，50×40cm，壓克力彩・畫布，1991年

藝術創作是一種直覺的衝動。
——陳正雄

陳正雄，《山谷的回音》，83×100cm，壓克力彩‧畫布，1993年

第三幕：穿過記憶消失的地平線 BANISH

1 夜。你在哪?

星星,
別再俏皮地眨眼睛,
眼前的烏雲,
讓人無法開心。

明月,
怎麼遺失在今夜,
心頭一片漆黑,
不知哪兒是道?
哪裡有坑?

你,
上哪兒去了?
心底話,無人聽。
只好胡亂塗塗鴉,
自個兒 散散心。

陳正雄，《市夜》，130×194cm，壓克力彩‧畫布，1984年

藝術不是短程衝刺，它是跑一輩子的
馬拉松競賽。

──陳正雄

2 相處的藝術

人與人相處，
真是奇妙。

不經意間，
博得好感，
刻意經營，
適得其反。

感慨的是：
好意被曲解，
言語遭扭曲，
似乎無法解釋，
全憑感情用事。

是否有解？

因為

不是演算題，

不是推理題，

是自由發揮的感想題；

只得

無可奈何隨它去。

無法心無罣礙，

雖然意猶未逮，

只能託付於風，

徒呼不勝唏噓。

陳正雄，《藝術漢堡》，53×45.5cm，壓克力彩・畫布，1994年

我一直努力把色彩的純粹化、單純化推向頂峰。
——陳正雄

3 時空中的冷氣團

不喜歡天氣　太過濕冷

不喜歡人群　懶於對話

停止讀書

暫停思考

喜歡獨處

喜歡寂靜

喜歡發呆

自我診斷

自閉症徵兆

此病有傳染性

友人趕快閃避

陳正雄，《時空的流蘇系列三》，112×192cm，複合媒彩・畫布，2004年

一個藝術家必須能在長期艱苦、孤單的環境中，展現出「路遙知馬力」的「執著」與「專業精神」。

——陳正雄

4 冬眠

當日子失去光彩
當心中歌聲不再
驚覺
寒冬已經到來

步入　冬眠
噤聲

期待　來年
早春

陳正雄，《莫斯科之冬》，89×130cm，壓克力彩·畫布，1992-93年

用西方的技巧與形式，遊走在東方心
靈的探索。這交互激盪成就了陳氏的
創作內涵，也豐富了他的創作語言。
——黃光男

5 窗邊的月亮

月
是夜的眼睛

雨
是風的淚水

沒有月亮的晚上
閉上眼睛
因為想念
下起小雨

陳正雄，《窗系列之八》，145.5×97cm，複合媒材・畫布，1999年

6 映：今夜適合淋雨

夜裡突來陣雨，
我緩步在雨中。

好久沒被雨淋，
感覺很有層次。

首先是
濕透髮絲，
再來是
雨流滿面。

雨勢又大了許多，
自然是衣衫透體；

接下來是褲管滴水，

最後成為十足的雨人。

嗯，

痛快淋漓，

很適合適當下的心境，

淋雨，

是今夜最想做的事。

陳正雄，《映》，91×65cm，壓克力彩·畫布，1984年

7 橘色：心情氣候

今天心情好嗎？

外邊陰霾滿天，雷聲轟隆，內心情緒隨之低落，陰沉鬱悒。

終究沒有修練到家，心緒還是容易受天候影響，更莫提人為因素了。

雨天的氛圍，特別引人動情。

想念的時刻，有股淡淡的憂傷，情感濕搭搭地。

領略一份淒美的感覺，那是種情感氾濫後、濕漉漉地、深度懷念的美感。

此刻，
有份淒美。
想念你，
非常。

陳正雄，《橘色的圓舞曲系列之二》，50×40cm，壓克力彩‧畫布，1991年

我的作品一幅幅都用色彩去表現出
生命在大自然中的躍動和歡愉。
　　　　　　　　　——陳正雄

8 四重奏：你好嗎？

每當音樂響起，

總會不經意想你，

在腦海裡播放。

伴隨你的身影，

為你唱過的歌，

你唱過的歌，

一起唱過的歌，

為何突然離去？

曾經彼此歡愛的你，

不再與我有歌的你，

近來好嗎？

陳正雄，《四重奏》，95×227cm，壓克力彩‧畫布，2009年

抽象畫、古典音樂以及詩的意象，都是可以結合的。我從小
就喜歡古典音樂，也許是受了音樂的薰陶吧，自然而然就在
畫面上，流露出韻律與節奏感。
——陳池瑜，節錄自：〈一生的豪賭，陳正雄的畫家之路〉

9 春：沒有情人的節日

今天要過的很開心，
縱然只是一個人。

不妨
想想難忘的人，
做做有趣的事，
然後
讓自己快樂起來。

可以去
飽餐一頓、
血拼一回，
送自己一件禮物，
趕一場午夜電影。

當然，

也可以什麼都不做。

尋一處僻靜的角落，

獨享片刻，發呆的幸福。

陳正雄，《春之竹林系列之四》，130×97cm，壓克力彩·畫布，1990年

一幅好的藝術作品，必須成為觀賞者所呼吸的清新空氣，這樣的作品才有生命可言。
　　　　　　　　　　　　　　──陳正雄

10 蝴蝶夢：尋找心田的種子

多麼渴望，
有新的期盼，
來指引心的方向。

讓生活重燃希望，
為日子重現光芒。

不想再
每天千篇一律　習慣地活著。

仰望藍天，
祈求掉落一顆　希望的種子　到心間。

陳正雄，《蝴蝶夢》，130×192cm，壓克力彩‧畫布，2005年

自然中那恢宏的大氣，光輝絢爛的色彩，
給了我無窮的天啓與靈感。
　　　　　　　　　　　──陳正雄

11 舞：用消失來祝福

你曾說：

消失，
是最好的祝福。

於是，
只能把你擺在心裡頭，
沉默的守候。

陳正雄，《文字之舞系列之一》，130×192cm，複合媒材‧畫布，2002年

我認為中國的文字是世界上最美的文字，尤其是狂草，本身有流動性、韻律感、節奏感，於是我用它來作為繪畫的基本元素。
　　　　　　　　　　　　　　　──陳正雄

12 文字之舞：幻滅

曾把晚霞　當成妳的紅曆
還以為自己擁有一面　美麗的天空
誰知道　晚霞只是落日的殘暉
絢爛的天空　瞬間成為無盡的長夜

曾把彩虹　換成妳的彎眉
剎那間　似乎在虹橋上停歇
怎奈　彩虹抵不住陽光的熱烈
那畫眉下的臉　分不出誰是誰

沒有人能告訴我
為什麼　美麗的　只是這般的短暫
沒有人能告訴我
為什麼　永恆的　只存在一瞬間

沒有人能告訴我

為什麼　一輩子　轉眼成過眼雲煙

淚水乾了　蠟炬也已成灰

黑夜裡的唯一光彩　從此熄滅

生命的表徵　只呈現單調的鐘擺

讓　永恆　美麗　絢爛　哀傷

一起埋入記憶裡的最幽黑

陳正雄，《文字之舞系列之二》，97×145.5cm，複合媒材·畫布，2002年

中國的文字本身具有音樂性，而且文字
與文字之間也有音樂性，尤其是唐朝的
狂草更具有音樂性，它可以成為藝術創
作的新元素。

———陳正雄

第四幕：在夢的波光中邂逅 COME ACROSS

陳正雄，《金色大地》，130×194cm，油彩·畫布，1983年

陳正雄畫作背後的意涵係當其揮動彩筆時，方才湧現。意涵
一旦開始湧現，彩筆自會依本能與感覺而運行，而中國人稱
為「氣」的生命力於焉湧現。
——牛津大學名譽教授　蘇立文博士Dr. Michael Sullivan推介

1 香頌：白日夢

清早起來
陽光很刺眼
心　卻空蕩蕩地

愛我的人　遠在天邊
我愛的人　一直不在

或許
人生　持續處於欠缺
等待　圓滿

陽光普照的　晴天
心中卻塞滿　烏雲
這時需要　有夢
趕緊做個　白日夢

在夢裡

依然　有愛

還有　希望的未來

藝術的美是要開顯對的美的感覺，如槁隻起於
藝術的朦朧的。
　　——陳正雄

陳正雄，《緬懷憂道之十一》，97×145.5cm，壓克力彩，畫布，1993年

2 花季：愛神

傳說
有個頑皮的小神仙
他左手持弓
右手拉弦
只要情侶讓他瞧得順眼
就會被狠狠地放上兩箭

傳說
有個多事的老神仙
他一手捧書
一手拿線
凡是一對兒還不惹人厭
就把那紅線兒胡亂一牽

我說老神仙呀　小神仙

再給你們射一回　牽一遍

這回可得牢牢牽對紅線

別再把那神箭兒給射偏

陳正雄，《花季》，89×130cm，壓克力彩・畫布，1991-93年

人生是不自由的，但是抽象藝術能給心靈以
「接受美學」上的審美自由，能給人一種天
馬行空的境界。

──陳正雄

3 花叫：喜歡一半

他是善解人意的人，

常發出爽朗的笑聲。

習慣會　人來瘋，

偶爾也　搞自閉。

他似乎什麼都不爭，

不求名，罕言利，

但又積極極任事。

他是個謎樣的人，

認識的人，多數喜歡他。

他喜歡他一半，

喜歡他一半，

但我只喜歡他一半，

喜歡他不想為人知的那一半，

因為可以充滿想像，
恰如無法理解的人生。

陳正雄，《花叫》，50×40cm，壓克力彩‧畫布，1991年

4 春芽：意外相逢

不經意的相逢，
意外的人生；
無法辨識，
是非對錯的方向。

恰如黑夜中，
突然浮現的星光，
怕是稍縱即逝的璀璨，
只有迎上前去。

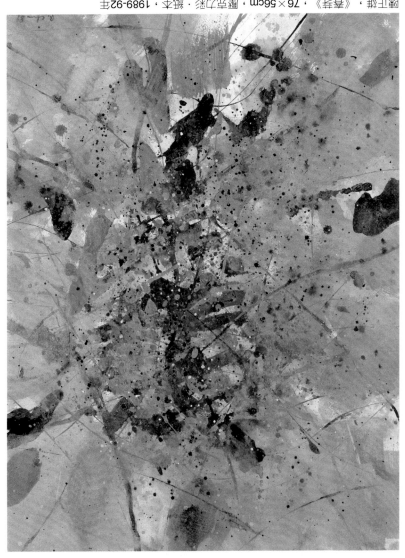

陳正雄，《春季》，76×56cm，壓克力彩、紙本，1989-92年

5 夢的波光裡

明月高褂
愁思入眠

在夢的輕波裡
伊人的笑語依稀
柔美的月光中
映照出伊的美麗

波光中的悠游
領略淡淡相思意

風終於讀懂了伊的寂寞
在暗夜裡
守候晨曦

陳正雄，《夢幻的野林》，97×145.5cm，壓克力彩‧畫布，1990年

我認為藝術家的生活，就像是一場令人心醉神迷的夢。
——陳正雄

6 崇高：月亮的祝福

月兒彎彎

高掛天上

我在這頭　仰望

你在那頭　凝盼

月兒圓圓

懸在心田

你我海角天涯

同在方寸間

八月十五的月亮出來了

照得心頭　亮晃晃的

想對月光下的人影說

中秋快樂

祝你

事事圓滿　健康快樂

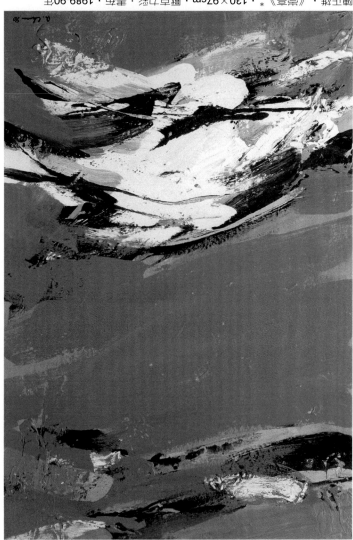

陳正雄，《幽居》* · 130×97cm，壓克力彩 · 畫布，1989-90年

* 第46屆巴黎五月沙龍展邀請參展作品。

7 飛揚：那感覺是愛

有種感覺，
存在於男女之間。
能夠超越時空的阻隔，
歷久彌新，
愈發強烈。

這種感覺，
不單是喜歡，
而是
愛。

陳正雄，《飛揚系列之五》（三聯畫），130×192cm，複合媒材‧畫布，2006年

我一生都在努力尋找「東方與西方的交融—meeting」。
——陳正雄

8 頌：為你而歌

為你歌一曲，
在有風的夜裡。

用我深情的歌聲，喚醒沉睡的星星，
告訴遠方的月亮，照明今晚的夢鄉。

以往來不及說的，此刻要盡情傾訴，
未來還不曾想的，讓它悠遊伊心中。

我要高歌、
為你而歌。

聽眾　無需太多，
在乎　只你一個。

陳正雄，《法蘭西頌》（四聯畫），163×130cm，複合媒材・畫布，2006年

要往抽象的大道邁進，只有兩條路可以走。
一是從色彩出發，一是從形象出發。
　　　　　　　　　　　　　　　　──陳正雄

9 頌：給妳。愛。

天空的流雲
水面的浮萍
像妳這顆飄泊的心靈

總以為
了無牽掛的率性而行
到頭來
才發覺
在這面情網中
耗掉大半輩子的生命

親親　我的愛
讓滿園飛舞
是妳那頭亮麗的烏黑

讓無憂的歡顏
重新躍上妳的紅靨
在這庸俗的人世花園
妳是唯一不沾塵的花魁

親親　我的愛
看看自身絕世的風采
想想曾經說過的話語

沒有人能幫我走路
唯有靠自己走出來

陳正雄，《福爾摩莎頌》*（三聯畫），192×130cm，複合媒材・畫布，2006年

*　第46屆巴黎「今日大師與新秀展」應邀展出作品。

第四幕：在夢的波光中邂逅 COME ACROSS

10 香頌：幸福的青鳥

傳說中的青鳥，
喜好追逐彩虹。
據說看到的人，
可以獲得幸福。

青鳥，
迎著陽光、穿越雨露，
在七彩繽紛的虹橋穿梭。

青鳥呀，
你要不畏風雨　高高地飛，
彩虹只在雨後的霞光顯現；

青鳥呀，

你要勇往直前　快快的飛，

因為虹橋只存在　剎那間。

願你我化做一對青鳥，

奮力振翅、比翼高飛，

追逐一道又一道的彩虹，

擁抱這一路的幸福。

陳正雄，《綠野香頌系列之十》，97×130cm，壓克力彩‧畫布，1992年

我的創作得之於苦心「創作」的少，而出於
深刻「思考」得多。
　　　　　　　　　　　　　──陳正雄

11 豐碩：伊是那 光

眺望白雲藍天，
尋訪夢想的起點。

這樣的海邊，
總有說不完的故事。
謎樣的傳奇，
於焉開始。

在一樹綻放的春意，
遇見美麗的伊。
飄逸的長髮，
追尋著微風，搖曳生姿。
滿臉的笑意，
在花間飛舞，風華綻放。

伊來了，
帶來滿園的春色，
遍地的花香。
周遭一片光亮，
即使身處暗夜，
繁星也會閃爍出白晝的光芒。

伊，
是月亮，
是太陽，
是生命裡永遠的 光。

陳正雄，《豐碩系列之二》，89.5×130cm，壓克力彩·畫布，2006年

二十世紀誕生的抽象畫是由繪畫的基本元素
——形、色、線、空間等所構成和組合，它講
求視覺元素間的複雜組合關係，其創作源於藝
術家「內在需要」，並傳達其內在經驗的真相
及探索內在世界的奧秘。

——陳正雄

12 豐碩：愛你的方式

如果你累了
不想再一次戀愛
親愛的
請告訴我

無需言語
免去文字
只消一份漠然
我就心領神會

但是
我依舊會關注你
在你時常出入之地
在你經常往來之人

透過聆聽
經由祝願
不露痕跡地
來關愛你
這就是我愛你的方式

陳正雄，《豐碩系列之一》，56×76cm，壓克力彩・紙本，2005年

藝術是我的信仰，我的一切。
──陳正雄

陳正雄，《海天藍的交響》，95×227cm，壓克力彩‧畫布，2008年

第五幕：當思念沉溺在愛情海 REPENTANCE

陳正雄對於色彩的感應力，對於詩意的敏感度，以及
活力運筆的技巧，是他創作的三大支柱。
——國際知名藝術史家、佛羅倫斯國際當代藝術雙年
　展藝術總監　史派克博士Dr. John T. Spike推介

1 洞見：朝陽

朝陽美如詩，

天涯共此時。

晨間有份詩樣的心情，

面對自己，

面對回憶。

沖一杯熱騰騰的拿鐵，

品味咖啡加奶的滋味，

濃烈的苦澀，

透露出甘醇，

恰如你我的愛情。

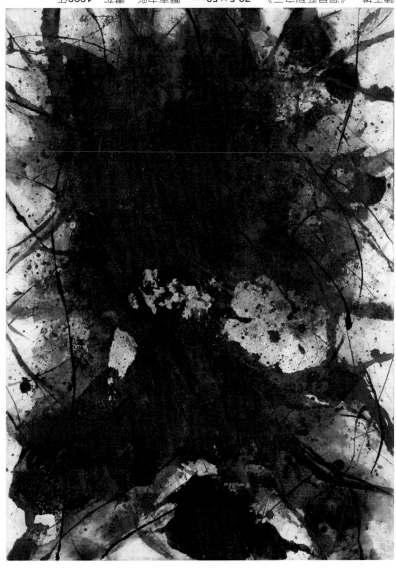

陳正雄，《淘意系列之三》，72.5×53cm，壓克力彩、畫布，1999年

2 推進：想念

天邊的　流雲

水上的　浮萍

遠不如

你想　漂泊的心情

遠去的你

依然　渺無音訊

此刻的　我

癡癡地　想念著你

陳正雄，《推進》，53×65cm，壓克力彩‧畫布，2005年

創作是一條孤單、艱苦的漫漫長路。真正的
藝術家，宿命地要一輩子無怨無悔的堅持。
　　　　　　　　　　　　　──陳正雄

3 時空的流蘇

如果　你說

風　歇息吧

我將不再　到處漂泊

如果　你說

雲　想　長伴左右

我也不會　看著你走

風兒好想停歇

美麗的雲朵　已經錯過

好想對你說

好想聽你說

讓一切　重新來過

陳正雄，《時空的流蘇系列之二》，53×72.5cm，複合媒材・畫布，1990年

色彩與線條在我的繪畫中一直扮演著重要的角色。
──陳正雄

4 變奏曲：收藏我

請一定要牢記我，
把我收藏在心底的小角落。

不管生活中順心的、不順心的，
都可以毫不保留地悄悄訴說。

縱使無法再見面，
就在彼此心靈上，
當一輩子
默默傾訴的好朋友。

陳正雄，《大自然的變奏曲》，27×41cm，壓克力彩‧畫布，2010年

繪畫是色彩的遊戲，也是心靈的遊戲。
──陳正雄

5 夜之頌：緘默

今夜，
又想你了，
很強烈地。

問你，
可不可以，
偶爾
也把我想起？

也把我想起？
但這好像不重要了，
因為
你
完全失去訊息，

對你的感覺、你對我的感覺，
完全感覺不到了。

每回思念，
總告訴自己，
會過去的，
一切終究　會過去。

不要再去打擾了，
不要再去打擾　那份美好，
讓它隱密地收藏在　心裡。

陳正雄，《夜之頌》，112×162cm，壓克力彩·畫布，2003年

我一直認為色彩本身就能產生形象與主
題，而空間也可借藉著色彩來建立。
——陳正雄

6 夜森林之夢

昨夜夢裡有你，
你的笑影依稀。

我急忙向你奔去，
奈何你的身邊太過擁擠。

我朝你　吶喊，
大聲對你　呼喚，
你卻毫無知覺的轉身離去，
把我一個人
遺失在夢的黝黑角落裡。

陳正雄，《夜森林之夢》，72.5×91cm，壓克力彩・畫布，1988年

我認為，若透過草圖小心翼翼地作畫，
難免會減弱內在的生命力。
——陳正雄

7 窗前的搖曳

一幕幕在眼前掠過。
陌生的身影,
熟悉的風景,
倚窗遠眺,

似乎都無關緊要了。
聽見什麼,
看見什麼,
想念的時候,

倩影迷離,
花影搖曳,

此刻

不介意　風動，

亦或者是，

心動。

陳正雄，《落英繽紛之舞》* 72.5×91cm，壓克力彩，畫布，1998年

* 第49屆「巴黎五月沙龍」邀請首席作品。

8 桃花紅：雨的思念

飄雨的日子，
有份想念的心情。

想問聲好，
在雨中。

許久不見，

雨，
一直下著，
心湖逐漸滿溢。
氾濫的記憶，
全部流向你。

記起
這樣的雨天，
共同
淋雨的回憶。

喜歡
雨中的奔跑，
濺起的水花，
永恆的漣漪。

我會惦記著　你，
在每個　雨季。

陳正雄，《桃花紅》，97×145.5cm，壓克力彩‧畫布，1993年

我在空白畫布前冥想的時間，有時會超過作畫的時間。
　　　　　　　　　　　　　　　　　──陳正雄

9 橘色：秋思點點

秋風起，

落葉掉滿地，

正是做夢好時節。

星空下，浮光點點，

清楚浮現出伊的輪廓。

那雙含情脈脈的眼、

那張惹人憐愛的臉、

還有那白皙的頸肩、

與　頸上

閃閃發光的金黃項鍊。

而這些

現在

只屬於我一個人的　懷念。

陳正雄，《橘色圓舞曲》，41×27cm，壓克力彩‧畫布，2012年

10 酒之夢鄉‧彩虹

趁著思念沒走遠，
趁著心頭還溫熱，
讓我為你唱首歌。

曲調十分高亢，
來自心底的吶喊。

雨，
瞬間　傾瀉在臉上。

雨來了，
風來了，
伴著雨滴節奏，
將我隨風飄送。

吹到伊人的心間，
幻化成一道彩虹。

於是，
你有份美麗的心情，
而我，
已經被你遺忘。

陳正雄，《酒之夢鄉系列五》130×192cm，壓克力彩‧畫布，2017年

繪畫是色彩的遊戲，也是心靈的遊戲。
——陳正雄

11 藝術的高速道：出走

為什麼　天空不見我在飛翔
為什麼　大海不再為我舞浪
為什麼　聞不到泥土的芬芳
為什麼　這天地逐漸在暗淡

為什麼　有寬闊的大街　偏偏要走上這條窄巷
為什麼　在擁擠的人潮　益發顯出自身的孤單
為什麼　只有離人的悲歌　聽不見愛人的歡唱

似乎無須如此憂傷
生命不必這般黯淡
或許　只因為狹隘的目光
一直盤旋在自我的身上
走出自己吧

原來

頂上的天空　如此蔚藍

腳下的土地　如此芳香

縱使在寂靜的深夜獨語

也會有蛙鳴蟲叫的迴響

陳正雄，《藝術的高速道》，89.5×130cm，壓克力彩‧畫布，2011年

我畫畫從來不打草稿，一向採取「自然生育」的方式。
　　　　　　　　　　　　　　　　　　　　──陳正雄

12 青春之火：生命的冒險

什麼樣的過往　值得回憶，
什麼樣的生活　值得珍惜。

彈指間　往事歷歷。

一晃眼　數十個年頭過去了，

下一步　該邁向哪裡？

心裡　浮現萬般思緒，
重拾　那顆年輕的心，
面對　不可知的未來，
背起夢想　勇敢冒險去！

陳正雄——

我的藝術是在探索內在世界的美感，進而呈現內在精神化為可見的直覺視覺存在。

陳正雄，《漂泊之火系列之一》，53×46cm，壓克力彩，畫布，1990年

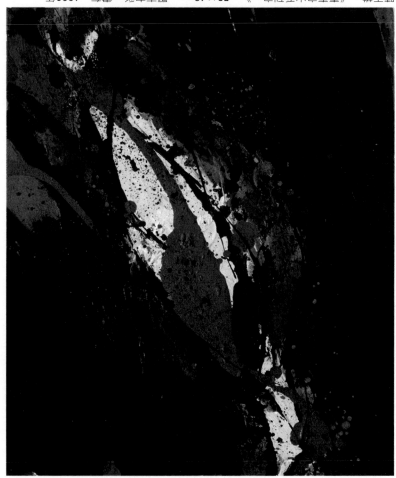

終章：圖騰意涵中的傳說 LEGEND

陳正雄，《奇蹟》，65×53cm，複合媒材，畫布，1991年

作品中的線條飽含情感和動勢，能鬆和觀者的眼光，
「色彩豐富絢麗」。又好說，陳正雄黑之無盡。
——豐滿的色彩與畫布表面，　王秀雄藝術博士

1 再生：雲的漂泊

我望著天邊的雲朵
尋找像妳的輪廓
風總是嘆息著
流雲無法捕捉

雲的妳　已經遠走
帶走歡樂　留下寂寞

是否愛我
妳從沒說
短暫的歡愉
永久的落寞

有一天雲倦了
不想再漂泊
記得有風
在原地等候

有一天雲倦了
不想再漂泊
記得有風
在靜靜守候

陳正雄，《再生》（雙聯畫），89.5×259cm，壓克力彩・畫布，1997年

真正的藝術家必須深刻了解「青出於藍而勝於
藍」的道理，絕不會滿足於「等於藍」的境界。
——陳正雄

2 飛揚：風中舞者

又要面臨一次空間的轉移。

以往，
快速的變遷，是種樂趣，
讓我保持活力、神采奕奕。

現在
臨別前夕，
離情依依，
竟想多片刻安棲。

然而，
我知道：
這只是短暫的歇息。

因為，
只要風再起，
依然會揮動羽翼、
振翅高飛、翱翔天際。

陳正雄，《飛揚系列之七》，95×227cm，壓克力彩・畫布，2009年

　　陳正雄的藝術、他的想法、他的自我判斷準則，可
　說是臺灣第一代，在所有實踐現代藝術者當中，最
　徹底、最能貫徹始終的一位先驅者。
──謝東山，節錄自〈藝術與生命：陳正雄的創作
　　思維模式〉

關於陳正雄

　　一九三五年生於臺北，臺灣推展抽象藝術的先驅。

　　陳正雄，與趙無極、朱德群同為享譽國際的抽象藝術三傑。歷年來，應邀參加巴黎著名的「五月沙龍展」，兩度蟬聯佛羅倫斯國際當代藝術雙年展最高榮譽「終生成就獎」及「羅廉佐國際藝術獎章」；並在一九七四年獲選為英國皇家藝術學會的終生院士。他的作品曾在美、法、英、義、日、西、荷、比、德、韓及大陸等二十餘國展出，並為國內外美術館所典藏，被推崇為「臺灣抽象繪畫教父」。

陳正雄近照（林坤鴻　攝）

陳正雄，《春天裏的春天系列七》，112×192cm，壓克力彩，畫布，2014年

藝術簡歷

一九三五　生於台灣台北市

一九七四　英國皇家藝術學會終生院士

一九七五～一九七九　台灣現代畫家赴日參展團團長

一九七九　美國國務院及美國在臺協會交流計畫下赴美考察藝術

一九八一　台北藝術家聯誼會創立人，會長

一九八二　中華民國現代畫學會創立人，理事長

一九八二～一九九八　全國美展，全省美展，台北市美展，現代畫展，中日美術交流展及國際美展等評審委員，籌備委員

一九八七～二〇〇一　國立台灣美術館，台北市立美術館及高雄市立美術館諮詢委員，審議委員，典藏委員

一九八八　榮獲美國傅爾布萊特獎學金赴美擔任美國東西文化中心文化與傳播研究所訪問學者，駐校藝術家

一九八九～一九九九　代表中華民國出席聯合國教科文組織（UNESCO）第十二、十三、十四屆國際藝術會議（IAA）

一九九〇～一九九九　代表中華民國出席聯合國亞太地區藝術聯盟第一、二、三屆藝術會議（APRC）

一九九四　上海美術館諮詢委員

二〇〇〇　國家文化藝術基金會評審委員

二〇〇二～二〇〇三　台灣現代畫家赴法參展團團長

二〇一二　美國中華文化傳承基金會名譽董事長

獎項與榮譽

二〇〇四　獲頒台北西區扶輪社「職業成就獎」

二〇〇一　再度蟬聯獲頒「二〇〇一佛羅倫斯國際當代藝術雙年展」最高榮譽「終生藝術成就獎」，及「偉大的羅倫佐國際藝術獎章」

一九九九　獲頒「一九九九佛羅倫斯當代藝術雙年展」最高榮譽「終生藝術成就獎」及「偉大的羅倫佐國際藝術獎章」

一九九九　獲美國奧克拉荷馬州州長頒發「榮譽市長」獎狀

一九七四　獲頒英國皇家藝術學會終生院士

一九六三～一九六六　三度獲頒台灣全省美展獎項，作品並被購藏

一九六四～一九六七　四度獲頒台陽美展獎項，作品並被購藏

現代藝術都是由觀念主導創作。

藝術家倘若沒有獨特的觀念，只是「空白」創作的話，作品會被掩埋在歷史塵埃中。

語：陳正雄

陳正雄近照（林坤鴻　攝）

陳正雄，《霽色系列五》，112×162cm，壓克力彩・畫布，2017年

附錄一：把喜悅和歡樂獻給大眾——陳正雄的抽象繪畫

文：邵大箴

陳正雄先生從五〇年代起，就以極大的熱情投入抽象主義繪畫的創造，他的藝術生涯已經有半個世紀，他以自己傑出的創造成果和不倦的探索精神，確立了在畫壇中的地位，贏得了聲譽。二〇〇一年十二月，他繼獲得上屆佛羅倫斯雙年展「終身成就獎」之後，再次獲得此項殊榮及「偉大的羅倫佐（Lorenzo il Magnifico）國際藝術獎章」，這就說明國際藝壇對他藝術成就的高度評價。

從十九世紀下半期起，西方繪畫的主流逐漸從具象寫實走向表現、象徵和抽象，繼而在二十世紀初由康丁斯基、馬列維奇、蒙德里安等人擎起抽象主義繪畫大旗，形成體系，並與具象寫實繪畫分庭抗禮。二戰後的五〇年代，美國的抽象表現主義畫派崛起，把抽象藝術推向頂峰，影響波及世界各地。在中國，早在二〇~三〇年代就有藝術家關注抽象主義，但真正從事這種藝術創造則始於五〇年代，中國藝術家進入這一領域之後立即遇到兩個問題，其一是如何正確和深入理解抽象主義藝術的精神；二是如何做出富有特色的新的創造。抽象繪畫是用純粹的繪畫元素，用點、線、面和色彩在畫布上進行創造，這些元素不以暗示某種客觀的具體物像為目的，而具有表

現主觀心靈世界的感覺和情緒的性質。當然，這並不意味抽象繪畫的藝術家們無需生活體驗和無需對客觀物象進行深入觀察、體驗和研究，相反，抽象藝術要做得地道，做得有特色和有深度，僅僅靠藝術家的主觀才智是不夠的，還需要藝術家從現實生活中、從歷史文化遺產中，獲得豐富的感受，獲得激情與靈感。

陳正雄以自己的靈性和悟性很好地解決了他遇到的這兩個課題，他通過學習西方抽象藝術經典理論和觀摩大師們的作品，以及與他們當中一些人的交流，深入地領會抽象藝術的精神，排除國人對抽象藝術的種種誤解，並在理論上有所建樹。他發表了許多闡述抽象主義藝術的文章，幫助人們正確理解抽象主義產生的原因及其不可替代的藝術價值。他的藝術實踐和他的理論修養有密切的關係，也可以說他的理論修養指導著他藝術探索的方向。與有些從事抽象繪畫的中國藝術家的認識不同，陳正雄把抽象藝術中表現的「意味」與東方藝術中的寫意性加以區別，雖然寫意性的藝術會給抽象主義創造與啟發。不是客觀物象的寫意、不是具體事物的暗示，而是借助繪畫元素表達內心的思想、感情和情緒──這是陳正雄一貫堅持並反覆強調的。抽象藝術因為擺脫了對客觀物象的依賴，由此也為自己增加了難度，這難度既表現於如何調動繪畫中的種種元素，為畫面的塑造，為表達一定的意境服務，而不流於空泛的形式美感；也表現於如何與中國傳統的寫意藝術拉開距離。把陳正雄的抽象繪畫與其他一些中國從事抽象藝術創造的藝術家們的作品相比較，應該說他的抽象主義是更為「純正」的。寫到這裡也需要做一些說明，當抽象主義藝術觀念和實踐流傳到中國時，產生被誤解和誤讀的情況是難免的，通過學習，瞭解其原意，誤解可以逐

陳正雄，《綠野香頌系列14》，112×162cm，壓克力彩，畫布，2004

漸消釋；而「誤讀」則是另一種情況，可能引發出新的創造。因此，中國有些藝術家以自己獨特的方式接受西方抽象主義並在自己的藝術中做出回應，也是可以理解的，對他們的實踐成果也應該給予一定的評價。但是正確理解抽象主義的原意，按照其「純正」的觀念在中國這塊土壤上發展抽象主義，仍然是非常重要的。從這個角度看陳正雄的藝術創造，他無疑是中國抽象主義藝術的先驅之一。

陳正雄曾經說過這樣一句樸素的話：「我的作品實際上融合了原始藝術、中國藝術和西方藝術」。可以說，陳正雄藝術創造的獨特性和過人之處正在這裡。當陳正雄從傳統的寫實繪畫轉向抽象主義繪畫時，西方的抽象主義已經跨過了幾個高峰，中國的畫家們固然要虛心地向他們學習，但不能停留在學習階段，更不能亦步亦趨地模仿，必須要在這個領域裡有所創新，為這個領域添加些新的東西。陳正雄幾十年來孜孜以求的，就是要為世界抽象藝術大廈「添磚加瓦」。他意識到，和其他民族藝術家一樣，他做為一位中國藝術家也是可以有所作為的，一是他有很好的天賦和藝術個性，二是他有其他民族從事抽象探索的藝術家不具備的視野與修養。在數十年的藝術生涯中，陳正雄不斷加深對「自我」的認識，他十分珍惜自己身上的可貴品質：敏感、通達、好學、求進取和求變革，對新知識、新潮流敏於接受，不斷從新事物中汲取創造的活力與靈感，避免和克服自己身上可能產生的保守與惰性。讀陳正雄的近作，其中所含的活力與生氣，使人難以相信這是出於一位年逾六旬的藝術家之手。

創新首先來自於「發現」，而一個藝術家要能有所發現，必須有自己的「眼睛」，不放過一

陳正雄，《紅林系列之三》，150×230cm，壓克力彩・畫布，1985-87年

附錄一：把喜悅和歡樂獻給大眾——陳正雄的抽象繪畫

切可以提供給自己養料的機會。陳正雄首先發現了台灣原住民創造的原始藝術，他在這藝術中找到了一種與現代抽象主義共通的衝擊力，從中體悟到刺激藝術創造的感情本質。從最初接觸，收藏原住民的藝術品開始到今天，已經過了幾十年的歲月，他的繪畫作風也經歷了不小的變化，但他受到的影響卻依然存在，只是變換了不同的形式而已。繼而他在中國書法和其他傳統形式的藝術中又不斷有所「發現」，這種「發現」在有意和無意之間，往往是「觸景生情」，例如前幾年他去俄國訪問，首次接觸到俄國東正教的聖像畫「伊孔」，立即從它的構圖中發現人嚮往天國神聖的「通天」感覺，引發出他創造的激情。和接受西方現代抽象派大師的啟發而不去簡單地模仿他們一樣，陳正雄不是簡單地從他為之感動的藝術中挪用造形符號，而是首先領會其精神，體悟其創作的激情，然後再將其認為有用的造型因素自然地融化在自己的創造之中。

理性精神與狂放的激情，在陳正雄抽象繪畫中相互轉換，構成獨特的旋律。西方的抽象藝術，有「冷」即注重理性分析精神和「熱」即注重感情抒發的兩大派別。從整體上說，陳正雄基本上屬於後者，他是一位感情奔放的人，也是一位在創作中不吝嗇表達激情的藝術家，這在他作品奔放的線條和繽紛的色彩中可以明顯地感覺到。他對色彩尤其敏感，在濃淡與層次的處理上別具匠心。在他的作品面前，讀者首先會為他畫面上豐富而響亮的色彩所吸引，為他能熱情洋溢和辯證地運用色彩對比與和諧的關係而讚佩。早期他主要用油彩，七〇年代末開始用壓克力（丙烯）顏料，後來他嘗試將顏料稀釋，以便揮灑自如地運用色彩流動的效果，與有律動感的色彩、線條相配合。他在空間處理上也自有「章法」，他從中國傳統藝術中得到啟發，用「留白」的方

法來營造空間，使其有深邃感和開闊感，並增加色彩的豐富性。陳正雄說，他作畫時一般不事先做草圖和草稿，即興性和隨意性很強。但是細看他的畫和閱讀他的文章，同樣可以發現，他不乏理性分析精神，即使在看似相當率意的發揮中也包含著某種思考。看來，在他身上、在他的作品中，理性和感性奇妙地交織在一起，形成一種獨特的品格。尤其是近幾年的創作，這一特點更為鮮明。原因可能有二，一是他的天性本來就具有這種綜合性的特質，二是隨著年齡的增長和生活體驗的累積，他身上的理性精神色彩愈來愈濃，而他的「童心」與「青春朝氣」猶在，且常常發出熠熠光輝。

一般地說藝術家有兩種類型：穩定型和多變型。可是當我要把陳正雄歸入哪一類型時卻有些猶豫，他既有穩定的藝術追求，在非具像繪畫領域內辛勤耕耘，數十年如一日，矢志不渝，可又始終不滿足於已取得的成就，不斷「顛覆」自己，不斷革新自己的藝術語言，我覺得他是在「不變」與「變」中拓展自己的藝術領域，施展自己的才能。但是，有一點在他那裡似乎是不變的，那就是他在畫布上永遠表現生命的喜悅、表現歡樂的感情，熱忱地把這種喜悅和歡樂的感情獻給大眾。我想，這也許正是陳正雄藝術創造的價值所在。

註：邵大箴，江蘇鎮江人，擅長美術理論，為當代中國著名美術理論家。曾任《世界美術》雜誌負責人、中國美術家協會書記處書記、《美術》雜誌主編、中央美術學院教授、博士生導師。

陳正雄，《春之竹林系列六》，192×112cm，壓克力彩·畫布，2015年

附錄二：視覺的隱喻——看陳正雄的畫

文：水天中

我的藝術是「召喚的」而非「描繪的」。如同音樂，旨在激發內在情感，而非述說故事。它是內在經驗的一種強烈表徵，是視覺的「隱喻」，而非視覺的「敘述」。（陳正雄畫語錄）

陳正雄說他的畫不是述說故事，而是內在經驗的表現，是視覺的「隱喻」，而非視覺的「敘述」。我很贊同他對自己藝術的概括，而且由此聯想到視覺藝術的歷史步伐。他的感受既表現了藝術漸進的步調，也概括了當代繪畫的共同趨向。

人們常說中國現代藝術漸進的步調，總是滯後於世界藝術急驟的發展。但近半個世紀以來，海內外華人藝術家取得的成績——陳正雄便是其中之一，卻不能不讓世人刮目相看。而所謂「滯後」者，實際上是對於自己思維方式的固守。這是一種文化傳統，一種對於外界事物的反應習慣和一種生活趣味，無所謂正確或錯誤，先進或落後。

不論我們在面對瞬息萬變的當代世界持何種態度，事實是所有中國人都在行動上（不是在言論上，在公開的言論中有許多人對此痛心疾首）認同變革的必要並且隨之調整了自己的鐘錶。藝術領域更是如此，「西體中用」或「中體西用」的共同前提，是承認「內華夏而外夷狄」的時代

陳正雄，《花語系列三》，77×57cm，壓克力彩・紙本，2017年

之一去不復返。

於是出現了使用中國傳統文化圖像資源，沉醉於中國文化情味的抽象性作品。這些作品在一般中國人眼中顯得洋氣十足，而在西方藝術家看來，又顯得中國氣十足。趙無極、朱德群等人都有這種意味，他們的作品顯示著他們自身經歷的痕跡與情感的烙印。陳正雄自稱他畫畫一向採取「自然生育」方式，所謂「自然生育」，是不打草稿，不找參考材料，而在冥想中面對空白的畫布，「把藏匿的內在經驗投射在畫布上」。這固然是抽象表現主義畫家常有的表述方式，但不同的「內在經驗」恰好決定著他們的藝術氣質與藝術表情之不同。從表現性寫實到表現性抽象，再到書法元素的引入，正好反映了陳正雄「內在經驗」之趨於明朗化。這使我們可以對「自然生育」有一個全局的理解——除了一般抽象繪畫是作者創作過程的記錄之外，在「生育」之前，已有一系列自然發育過程。「生育」之前，即將生育的作品的ＤＮＡ已預設其中——他來自作者所成長的自然環境和文化環境，來自作者本人的性格、氣質和他所嚮往的審美情境。

從二十世紀五〇年代的《池畔》，到八〇年代的《跳躍的草原》；從一九八五年的《紅林》；再到一九九一年的《吉祥》和一九九四年的《突破》，陳正雄終於奏響了從具象到抽象的凱旋之曲。他體驗了色彩的絢爛和沉雄，他發揮了點與線的力量與速度，他從單純一步步走向繁複，又發展到無比沉厚的單純。叫我看，一個二十世紀晚期的畫家，走到這一步，也就可以無愧於心了。但陳正雄繼續前行，他把中國書法元素引入畫面，這從根本上改變了作品的容貌。法國哲學家佛朗索瓦·于連選擇歐洲和中國哲學家作比較研究，他在解釋為什麼選擇中國哲學時說：

「所以穿越中國，面對面思考它，這是故意重建間離（不讓這種思想異質的機會消失），但是在某種心智內部──這種心智原則上是共同的：有各種不同的心智，但是他們讓彼此互相瞭解，同時互相打量。」陳正雄使兩種迴然不同的藝術形式──思想異質，構成間離效應，他們「互相打量」、「互相瞭解」。我們則感受到在追求和表現理想之美和人的才智方面，人類兩種文化、兩種歷史階段之間所呈現的高尚的共性。

其實在此之前，已經有蛛絲馬跡說明早期文化經歷常常是「才下眉頭，又上心頭」──一九九二年的《窗‧92系列之二》，《律動中的繽紛》等作品，已經流露出他對勁健柔媚的書法用筆之偏愛。一九九九年的《數位空間系列》之一、之二，可以說是他將書法元素與色彩元素結合為一體的里程碑。也許應該指出，即使像我這樣的老年中國人，在觀看和玩味這種作品時，也完全可以不去關注他寫了些甚麼，他究竟是臨寫了誰的墨跡。但如果完全不懂也不能體會中國書法的韻味，那將減低對這一類作品的特殊情味的理解程度。因為除了大色域的對比和不同類型的線條組織的對比之外，畫面還傳達著一種特定的文化情愫。這也是一種「隱喻」，一個多元文化並存的「隱喻」。當然，這種審美經驗的門檻，不是陳正雄作品的侷限，而是一種文化特色。在西方繪畫史上，類似的事例所在多有。

當代華人畫家中間，從事抽象繪畫創作且活的出色成績的人，不止陳正雄一個。他們各有不同的走向，但異中有同。如果以趙春翔、趙無極、朱德群、吳冠中為例，與陳正雄加以對照比較，將是很有趣味的事。在這些畫家之中，趙春翔和吳冠中比較重視水墨的表現性；趙無極和朱

陳正雄，《窗系列之六》＊，97×145.5cm，複合媒材・畫布，1998年

德群則比較重視色彩的表現性；趙春翔和吳冠中常以中國毛筆和水墨作不同感情內含的點、刷、勾、染。吳冠中在他的油畫作品中，時有毛筆「揮寫」趣味的流露；朱德群在他的油畫作品中，「揮寫」的筆觸也居於關鍵性的重要位置。吳冠中勁挺、朱德群圓潤，但他們在油畫中「揮寫」，已經與油畫的語言形式系統融合無間；趙無極的「揮寫」意味是經過西方繪畫語言系統「改造」和「消化」過的，但西方藝術家仍然可以從中辨識出其中蘊含的中國書法趣味。

在色彩方面，趙春翔的墨彩最為奇突，他將典雅的水墨與豔俗的螢光顏料並置，這種出奇制勝的企圖，並未如其所願地為觀者接受；朱德群的色彩奇光異彩，豐富多變，常以深暗濃重襯托炫目的明豔；吳冠中的油畫色彩重視協調統一，而在水墨畫中的鮮豔點、塊，只是水墨點線的裝飾。趙無極的色彩立足於整體色調和諧，對比必然是和諧中的整體對比；而朱德群是以對比為色彩結構的目的，色彩的調配服從於整體明暗關係。

從相關的異同比較中看陳正雄，就會發現他具有綜合性優勢，在色彩的情調，「揮寫」的氣韻諸方面，陳正雄都有多種嘗試和追求。在不同階段的創作中，他有不同的側重，但他善於將不同性質的試驗成果，調整運用於新的創作之中。

九〇年代以後，陳正雄將書法引入畫面，遂與前述各家拉開了距離。值得注意的是傳統書法與水墨畫不是一回事，雖然有人認為書法本身就屬於抽象藝術，但它畢竟屬於另一個系統，它有太多太重的個性特質，不可能「馴服」地被統轄於繪畫結構之內。布萊西特研究中國傳統戲劇表演之後，歸納出他的「陌生化」理論──中國戲劇演員在舞台上通過「陌生化」的表演，力求

陳正雄，《山在虛無縹緲間》，33×53cm，油彩，畫布，1959

使自己出現在觀眾面前是陌生的，甚至使觀眾感到意外。他所以能達到這個目的，是因為他用奇異的目光看待自己和自己的表演。這樣一來，他所表演的東西就使人有點驚愕。這種藝術使平日司空見慣的事物從理所當然的範疇裡提高到新的境界。即從『不甚理解』，經過『不理解的震驚』，到『真正理解』。藝術之所以存在，就是為使人恢復對生活的感覺，就是為使人感受事物……藝術的技巧就是使對象陌生，使形式變得困難，增加感覺的難度和時間的長度，因為感覺過程本身並不重要……」（什克洛夫斯基論陌生化）。布萊希特的表演理論，在一定程度上有助於我們理解陳正雄的繪畫創造。

從形式角度看，在抽象繪畫中加進書法形式，實際上是為一個抽象畫家設定了新的問題，那些抽象表現主義大師們未曾涉足的問題。就像現代物理學上的「三體問題」（Three-body problem）──如果第三個實體被引入，表現兩個實體相互作用的方程式就歸無效。物理學家以通俗的語言解釋這種現像：「任何婦女將丈夫介紹給她的一個老朋友時，都會發現這兩個人的舉止與單獨和她在一起時不同（她本人在這種關係結構中同樣可能改變舉止）。」陳正雄的畫中，中國傳統書法和西方抽象主義繪畫兩者神色確實都有所改變。在中國人的印象中，書法似乎是極其單純和平淡的，可一旦與繪畫並置，就立刻顯出他的桀傲不馴。唐任華有詩描寫懷素書法的文化環境：「狂僧前日動京華，朝騎王公大人馬，暮宿王公大人家。誰不造素屏，誰不塗粉壁。粉壁搖晴光，素屏凝曉霜。待君揮灑兮不可彌忘，駿馬迎來坐堂中，金盤盛酒竹葉香。十杯五杯不解意，百杯之後始顛狂……」。但現在懷素進入了陳正雄為他設定的新環境，高堂、駿馬、素屏、

陳正雄，《紅林系列七》，112×162cm，壓克力彩·畫布，2014年

粉壁變成了硬邊色域，嚴峻的單純使癲狂的懷素變得秀氣而且多少有一點拘束。原來自成系統的抽象繪畫結構，在添加了古老的中國書法之後，似乎顯得詭異而「古雅」。平心而論，在他的畫裡，改變更多的是中國的書法而不是西方的抽象主義繪畫。其原因蓋出於作品的文化基礎──陳正雄不是將兩種異質藝術並置，而是在西方的抽象繪畫中添加一些「異質」的東西。他認為抽象觀念源於西方，中國本土沒有抽象主義的傳統：「中國美術在古老的『中庸』和『中和』的哲學精神指引下，從來就沒有真正臻於純粹或完全抽象的境界。」至於中國書法（例如懷素的狂草）是否具有抽象因素，他並沒有作出正面回答。

將書法帶進畫面，顯然打亂了原先的抽象表現主義大師們演練形成的那一套結構規律。畫家將不得不另謀蹊徑。這既是對陳正雄的挑戰，也是陳正雄的機會。讓我們拭目以待。

註：水天中，中國著名藝術評論家。現為中國藝術研究院研究員，炎黃藝術館藝術委員會主任，中國油畫學會常務理事，中國漢畫學會秘書長。

陳正雄，《飛揚系列之六》（三聯畫），130×130cm，複合媒材·畫布，2006年

風之寄作品14　PH0211

風中情話
——陳正雄的抽象藝術【增訂版】

編　　著 / 風之寄
責任編輯 / 王奕文、劉璞、杜國維
圖文排版 / 詹凱倫、楊家齊
封面設計 / 王嵩賀

發 行 人 / 宋政坤
法律顧問 / 毛國樑　律師
出版發行 / 秀威資訊科技股份有限公司
　　　　　114台北市內湖區瑞光路76巷65號1樓
　　　　　電話：+886-2-2796-3638　傳真：+886-2-2796-1377
　　　　　http://www.showwe.com.tw
劃撥帳號 / 19563868　戶名：秀威資訊科技股份有限公司
　　　　　讀者服務信箱：service@showwe.com.tw
展售門市 / 國家書店（松江門市）
　　　　　104台北市中山區松江路209號1樓
　　　　　電話：+886-2-2518-0207　傳真：+886-2-2518-0778
網路訂購 / 秀威網路書店：https://store.showwe.tw
　　　　　國家網路書店：https://www.govbooks.com.tw

2018年6月　BOD三刷
定價：440元
版權所有　翻印必究
本書如有缺頁、破損或裝訂錯誤，請寄回更換

國家圖書館出版品預行編目

風中情話：陳正雄的抽象藝術【增訂版】/風之
寄著. -- 三版. -- 臺北市：秀威資訊科技，
2018.06
　　面；　公分. -- (風之寄作品 ; PH0211)
BOD版
ISBN 978-986-326-554-2(平裝)

1. 油畫 2. 抽象藝術 3. 作品集

948.5 107006517

讀者回函卡

感謝您購買本書，為提升服務品質，請填妥以下資料，將讀者回函卡直接寄回或傳真本公司，收到您的寶貴意見後，我們會收藏記錄及檢討，謝謝！
如您需要了解本公司最新出版書目、購書優惠或企劃活動，歡迎您上網查詢或下載相關資料：http:// www.showwe.com.tw

您購買的書名：＿＿＿＿＿＿＿＿＿＿＿＿＿＿＿＿＿＿＿＿＿＿

出生日期：＿＿＿＿＿年＿＿＿＿＿月＿＿＿＿＿日

學歷：□高中 (含) 以下　　□大專　　□研究所 (含) 以上

職業：□製造業　□金融業　□資訊業　□軍警　□傳播業　□自由業
　　　□服務業　□公務員　□教職　　□學生　□家管　□其它＿＿＿

購書地點：□網路書店　□實體書店　□書展　□郵購　□贈閱　□其他

您從何得知本書的消息？

　　□網路書店　□實體書店　□網路搜尋　□電子報　□書訊　□雜誌
　　□傳播媒體　□親友推薦　□網站推薦　□部落格　□其他＿＿＿＿＿

您對本書的評價：（請填代號　1.非常滿意　2.滿意　3.尚可　4.再改進）

　　封面設計＿＿　版面編排＿＿　內容＿＿　文／譯筆＿＿　價格＿＿

讀完書後您覺得：

　　□很有收穫　□有收穫　□收穫不多　□沒收穫

對我們的建議：＿＿＿＿＿＿＿＿＿＿＿＿＿＿＿＿＿＿＿＿＿＿

＿＿＿＿＿＿＿＿＿＿＿＿＿＿＿＿＿＿＿＿＿＿＿＿＿＿＿＿＿＿

＿＿＿＿＿＿＿＿＿＿＿＿＿＿＿＿＿＿＿＿＿＿＿＿＿＿＿＿＿＿

＿＿＿＿＿＿＿＿＿＿＿＿＿＿＿＿＿＿＿＿＿＿＿＿＿＿＿＿＿＿

11466
台北市內湖區瑞光路 76 巷 65 號 1 樓
秀威資訊科技股份有限公司　　　收
BOD 數位出版事業部

⋯⋯⋯⋯⋯⋯⋯⋯⋯⋯⋯⋯⋯⋯⋯⋯⋯⋯⋯⋯

（請沿線對折寄回，謝謝！）

姓　　名：＿＿＿＿＿＿＿　年齡：＿＿＿　性別：□女　□男

郵遞區號：□□□□□

地　　址：＿＿＿＿＿＿＿＿＿＿＿＿＿＿＿＿＿＿

聯絡電話：(日)＿＿＿＿＿＿＿ (夜)＿＿＿＿＿＿＿

E-mail：＿＿＿＿＿＿＿＿＿＿＿＿＿＿＿＿＿